D1257514

Illustrations prepared in coordination with Kate Armstrong, Madison & Mi Design Boutique. Text translation by Baldev Singh. Book design by Sara Petrous.

Cataloging-in-Publication Data available at the Library of Congress.

.

ISBN 978-1-943018-21-5

Gnaana Company, LLC
P.O. Box 10513
Fullerton, CA 92838

www.gnaana.com

Bindi Baby

by gnaana

ਰੰਗ • Rang

Colors (Punjabi)

ਇਸ ਰੰਗ ਦਾ ਨਾਂ ਕੀ ਹੈ?

is rang da naam kee hai?

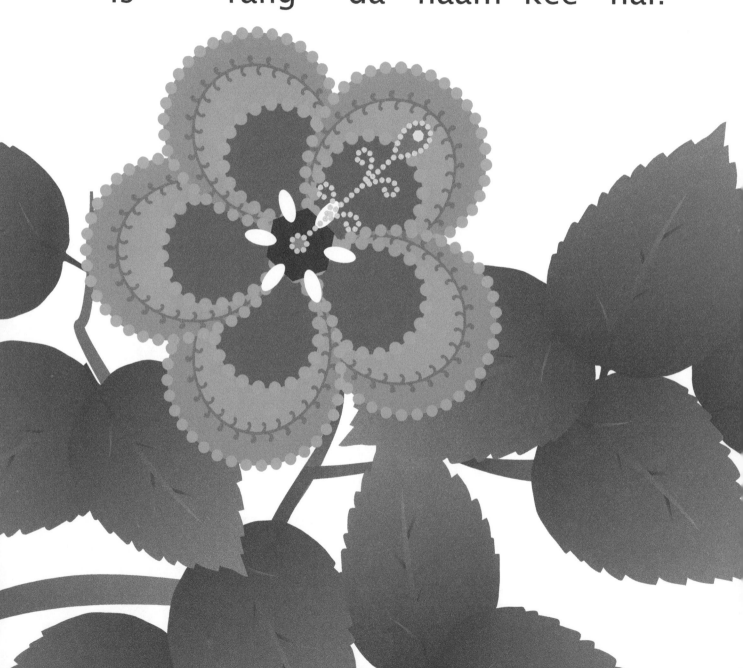

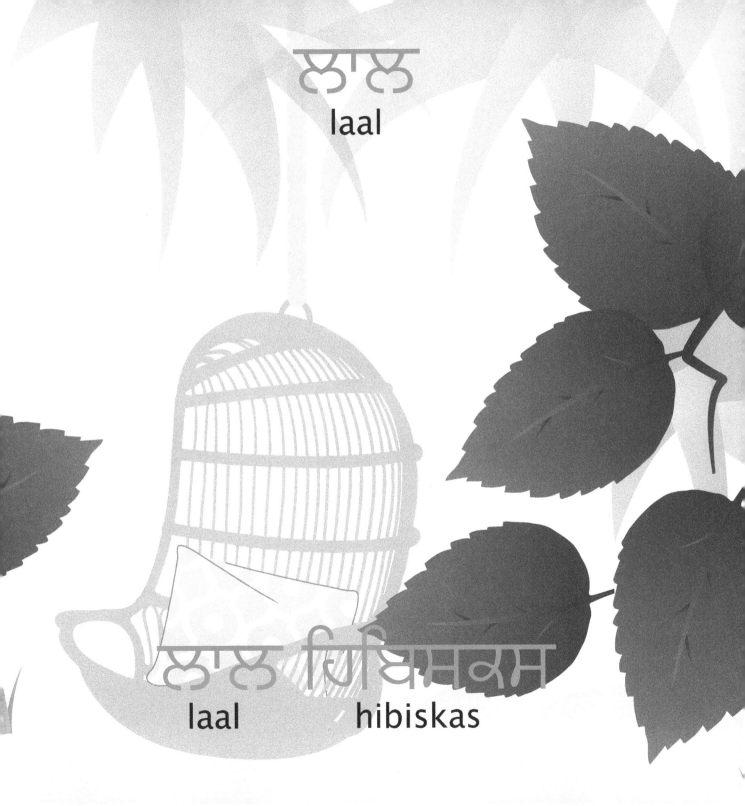

ਲਾਲ

laal

ਲਾਲ ਹਿਬਿਸਕਸ

laal hibiskas

ਇਸ ਰੰਗ ਦਾ ਨਾਂ ਕੀ ਹੈ?

is rang da naam kee hai?

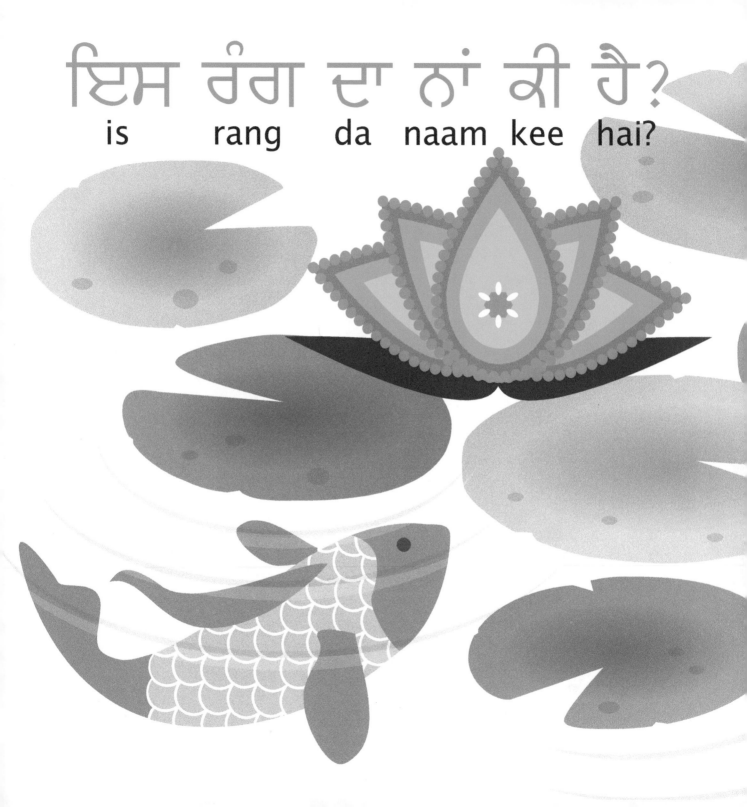

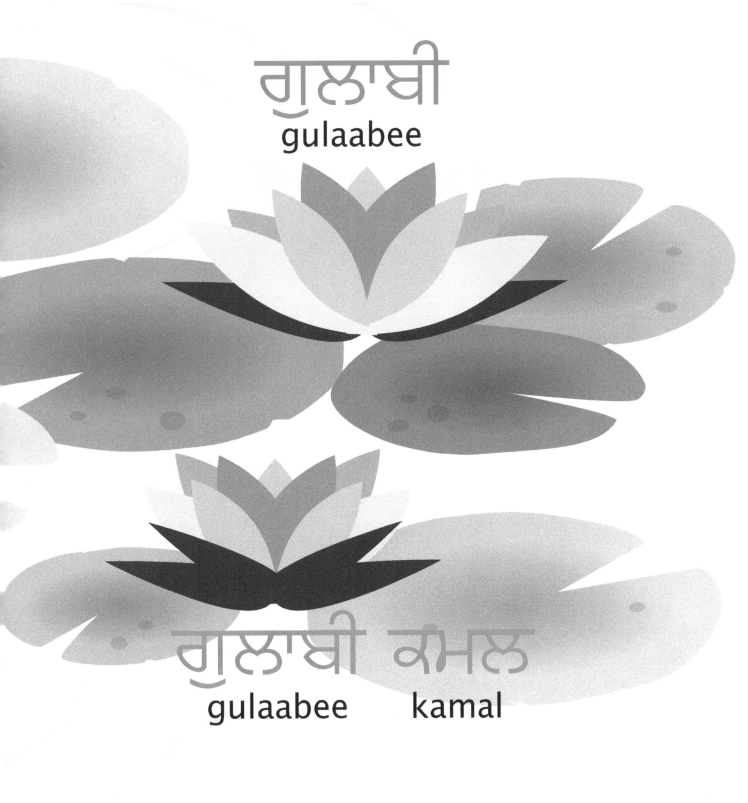

ਗੁਲਾਬੀ

gulaabee

ਗੁਲਾਬੀ ਕਮਲ

gulaabee kamal

ਇਸ ਰੰਗ ਦਾ ਨਾਂ ਕੀ ਹੈ?
is rang da naam kee hai?

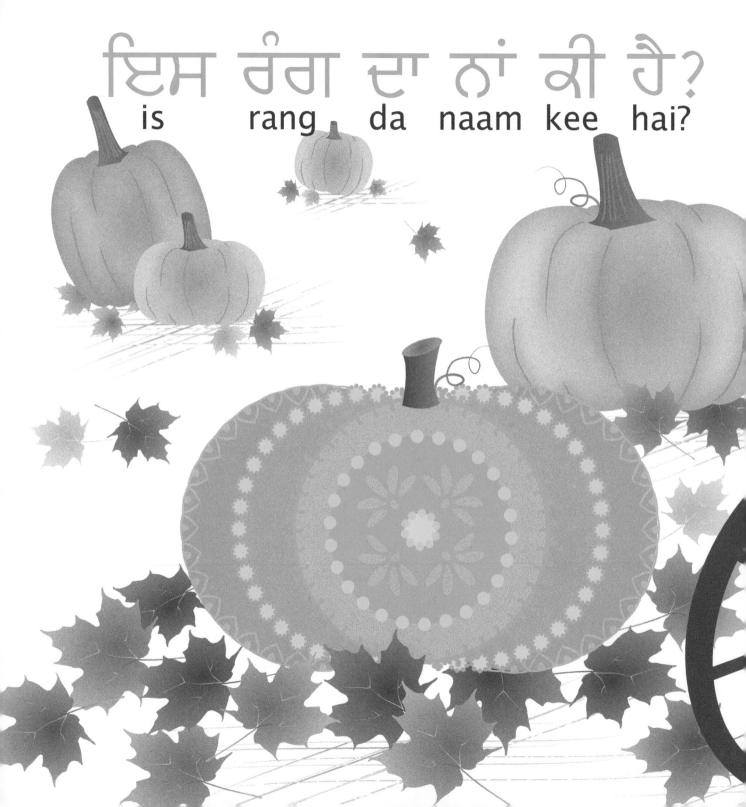

ਸੰਤਰੀ
santree

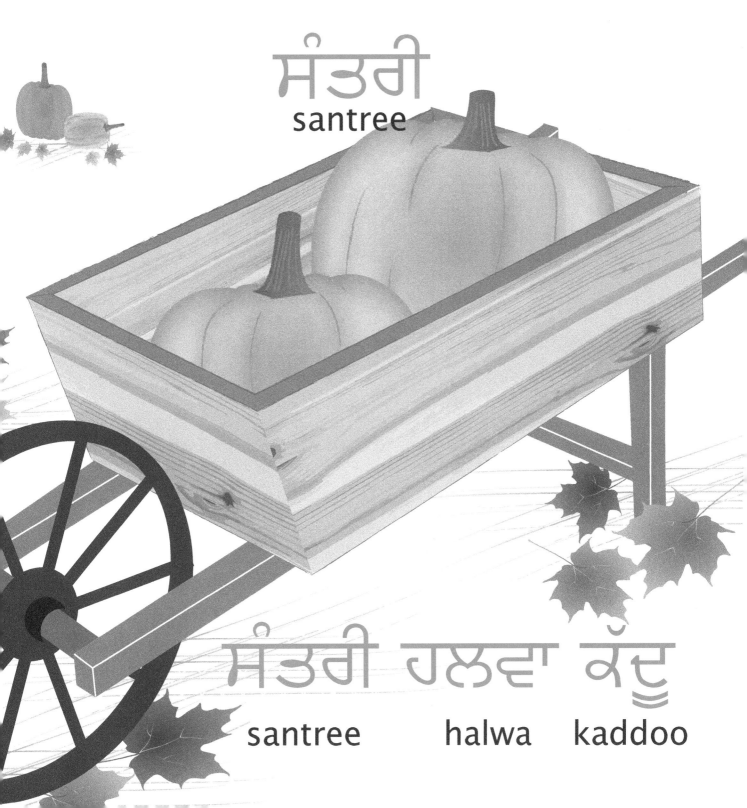

ਸੰਤਰੀ ਹਲਵਾ ਕੱਦੂ

santree halwa kaddoo

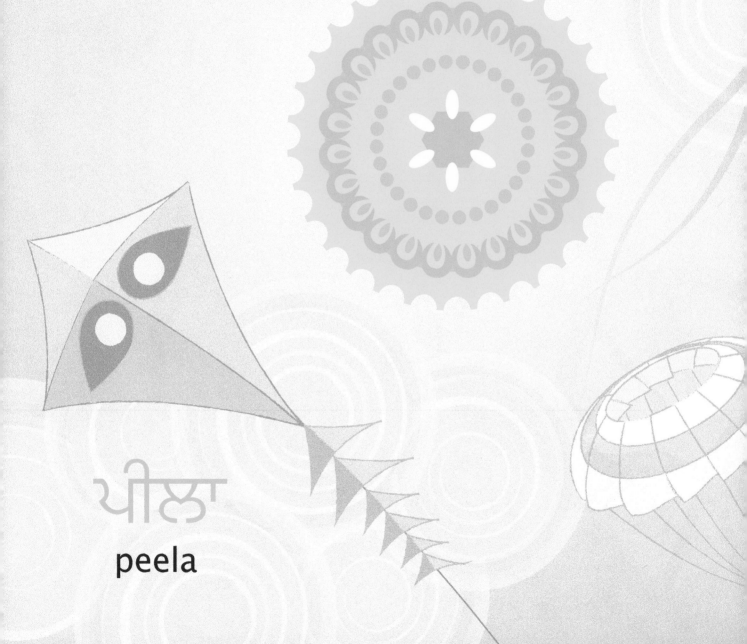

ਇਸ ਰੰਗ ਦਾ ਨਾਂ ਕੀ ਹੈ?

is rang da naam kee hai?

ਪੀਲਾ

peela

ਪੀਲਾ ਸੂਰਜ

peela sooraj

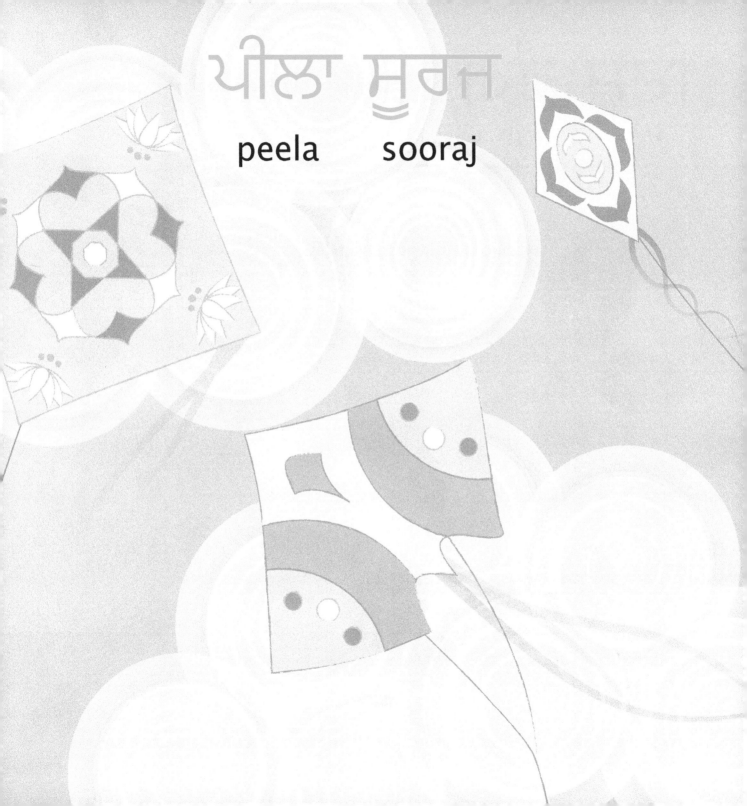

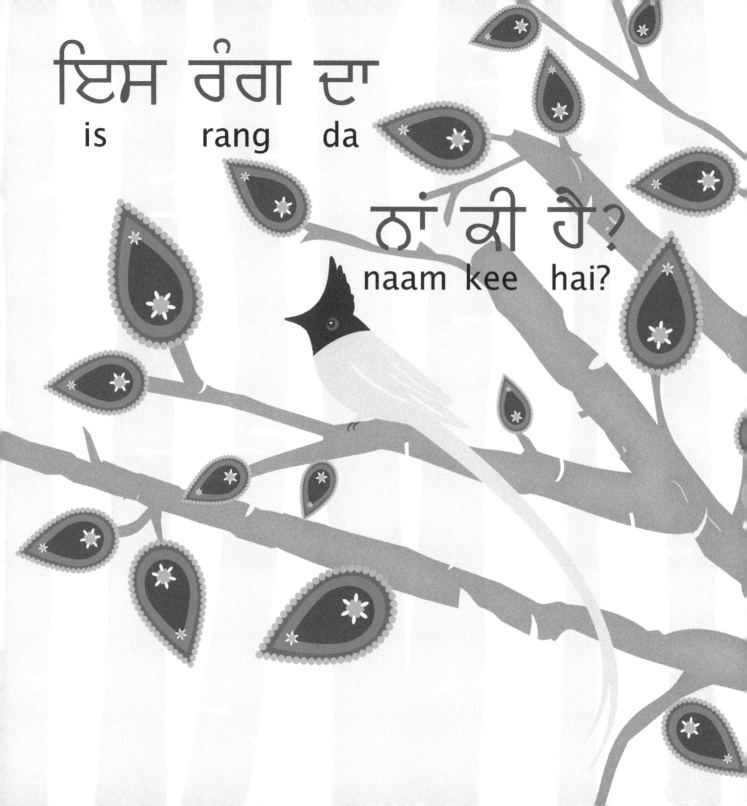

ਇਸ ਰੰਗ ਦਾ

is rang da

ਨਾਂ ਕੀ ਹੈ?

naam kee hai?

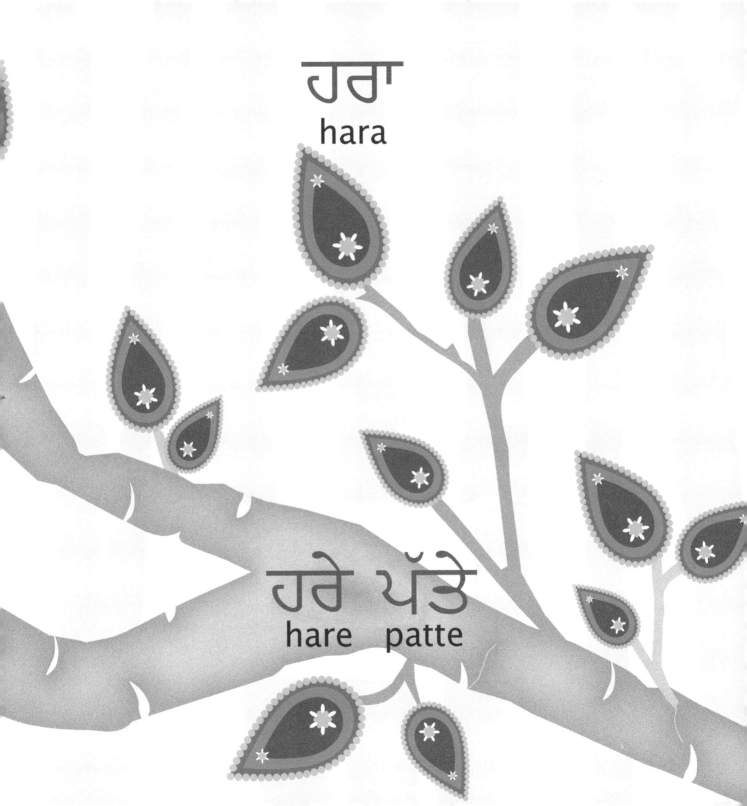

ਹਰਾ
hara

ਹਰੇ ਪੱਤੇ
hare patte

ਇਸ ਰੰਗ ਦਾ ਨਾਂ ਕੀ ਹੈ?
is rang da naam kee hai?

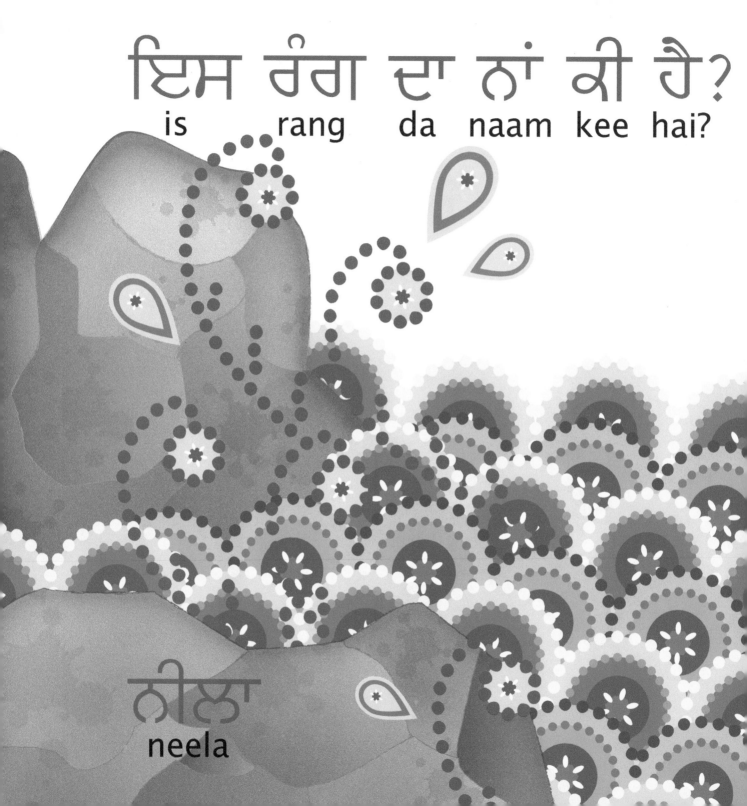

ਨੀਲਾ

neela

ਨੀਲਾ ਸਾਗਰ ਸਮੁੰਦਰ

neela saagar samundar

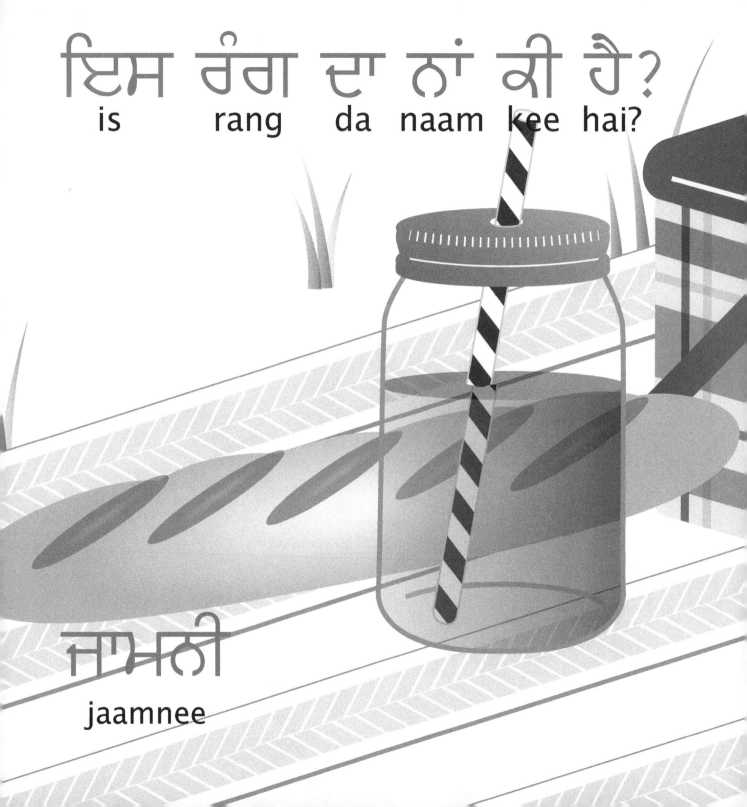

ਇਸ ਰੰਗ ਦਾ ਨਾਂ ਕੀ ਹੈ?
is rang da naam kee hai?

ਜਾਮਨੀ
jaamnee

ਜਾਮਨੀ

jaamnee

ਅੰਗੂਰ

angoor

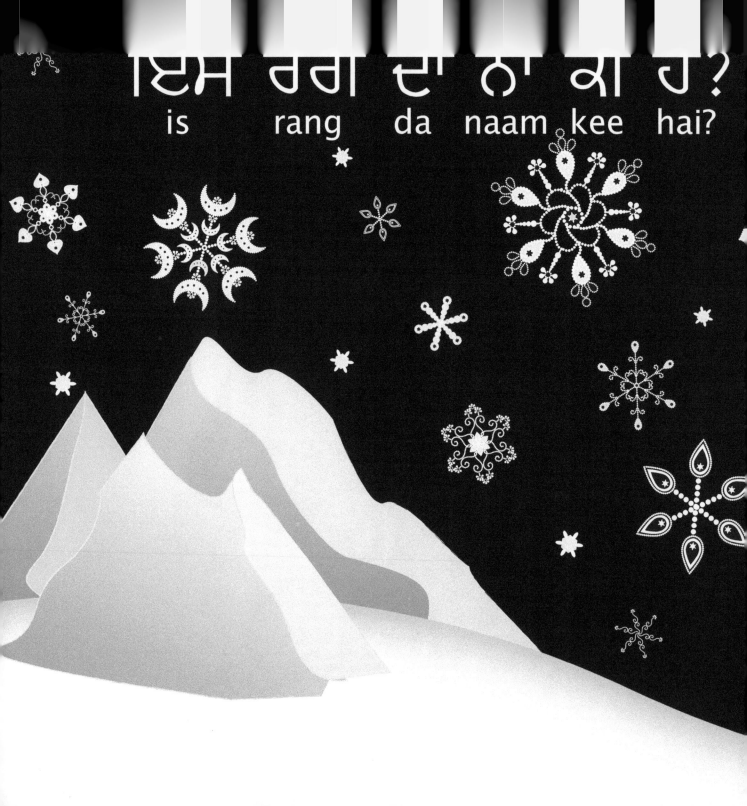

ਇਸ ਰੰਗ ਦਾ ਨਾਂ ਕੀ ਹੈ?

is rang da naam kee hai?

ਸਫੇਦ
saphed

ਸਫੇਦ ਬਰਫ

saphed baraf

ਁ ਇਸ ਰੰਗ ਦਾ
is rang da

ਨਾਂ ਕੀ ਹੈ?
naam kee hai?

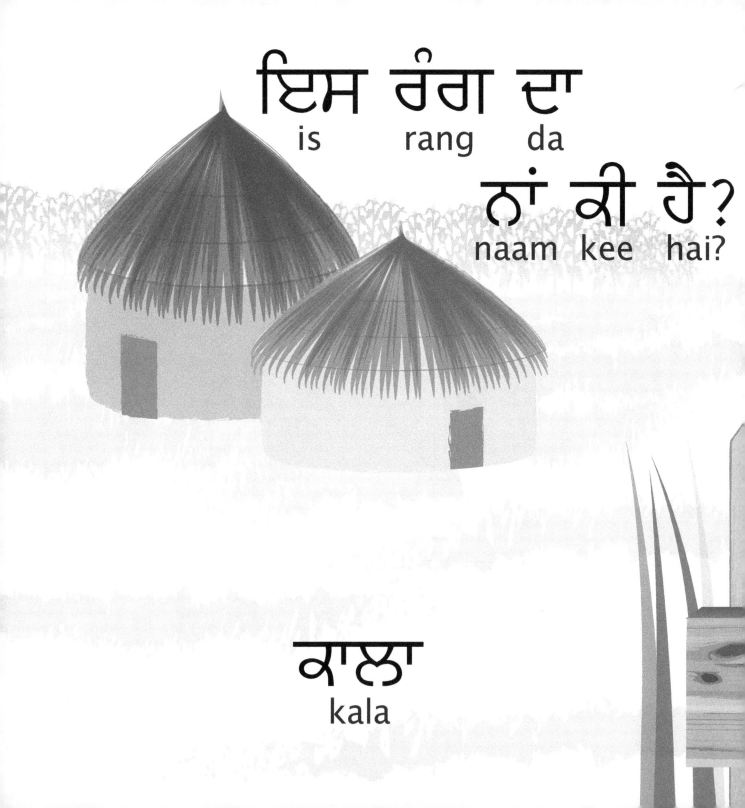

ਕਾਲਾ
kala

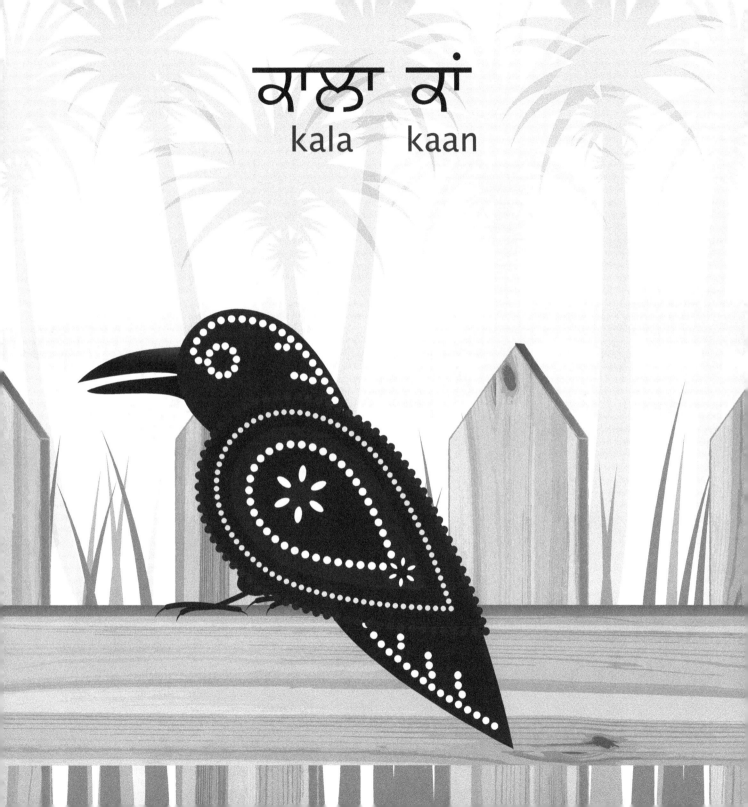

काळा कां

kala kaan

ਇਸ ਰੰਗ ਦਾ ਨਾਂ ਕੀ ਹੈ?
is rang da naam kee hai?

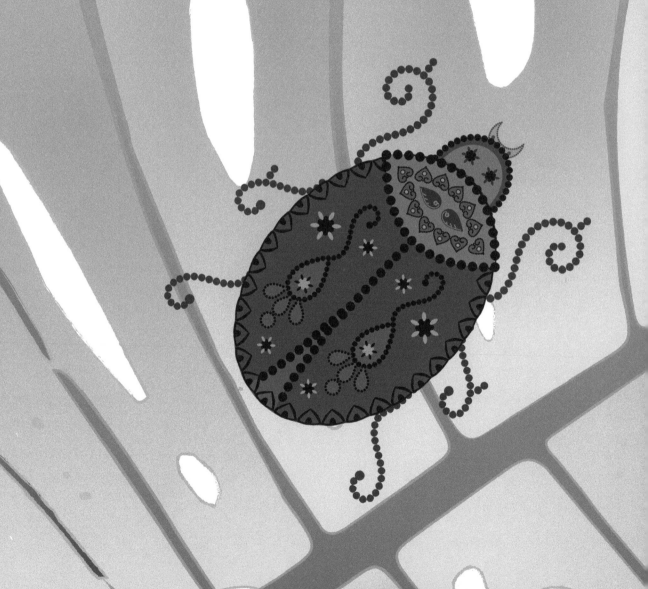

ਭੁਰਾ

bhoora

ਭੁਰਾ ਕੀੜਾ

bhoora keeRa

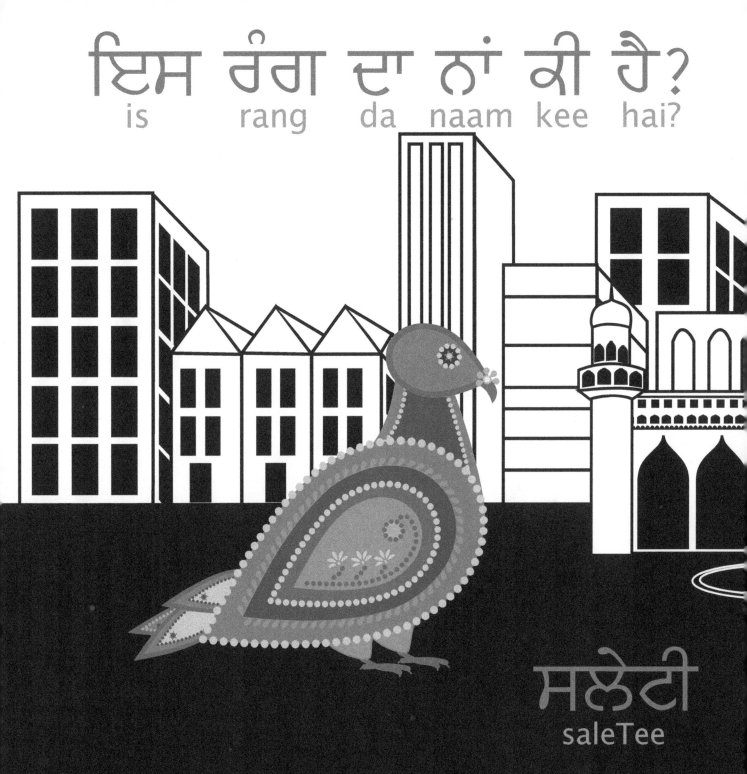

ਇਸ ਰੰਗ ਦਾ ਨਾਂ ਕੀ ਹੈ?
is rang da naam kee hai?

ਸਲੇਟੀ
saleTee

ਸਲੇਟੀ ਕਬੂਤਰ

saleTee kabootar

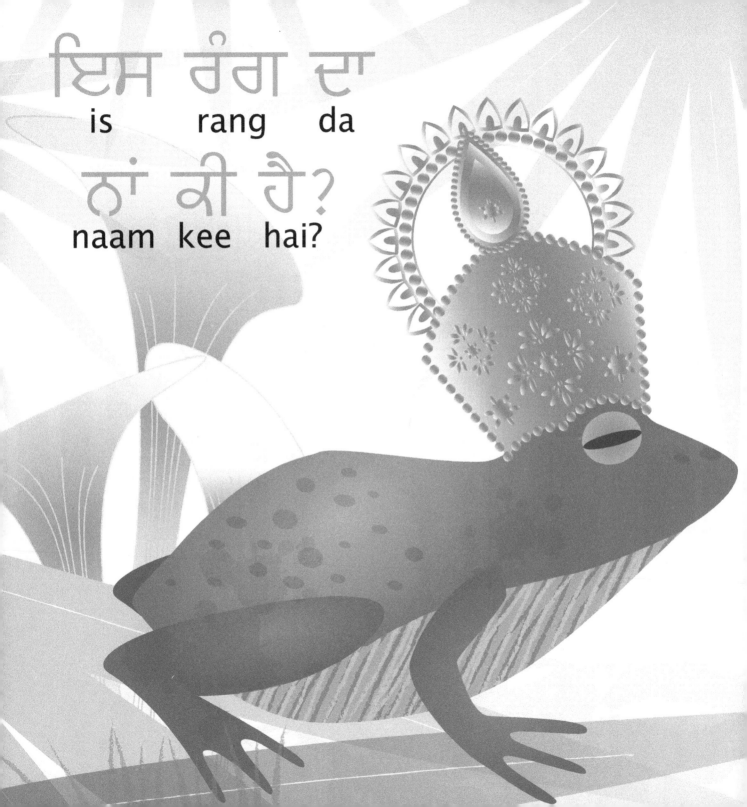

ਇਸ ਰੰਗ ਦਾ
is rang da

ਨਾਂ ਕੀ ਹੈ?
naam kee hai?

ਸੁਨਹਿਰਾ
sunhira

ਸੁਨਹਿਰਾ ਤਾਜ
sunhira taaj

ਇਸ ਰੰਗ ਦਾ ਨਾਂ ਕੀ ਹੈ?

is rang da naam kee hai?

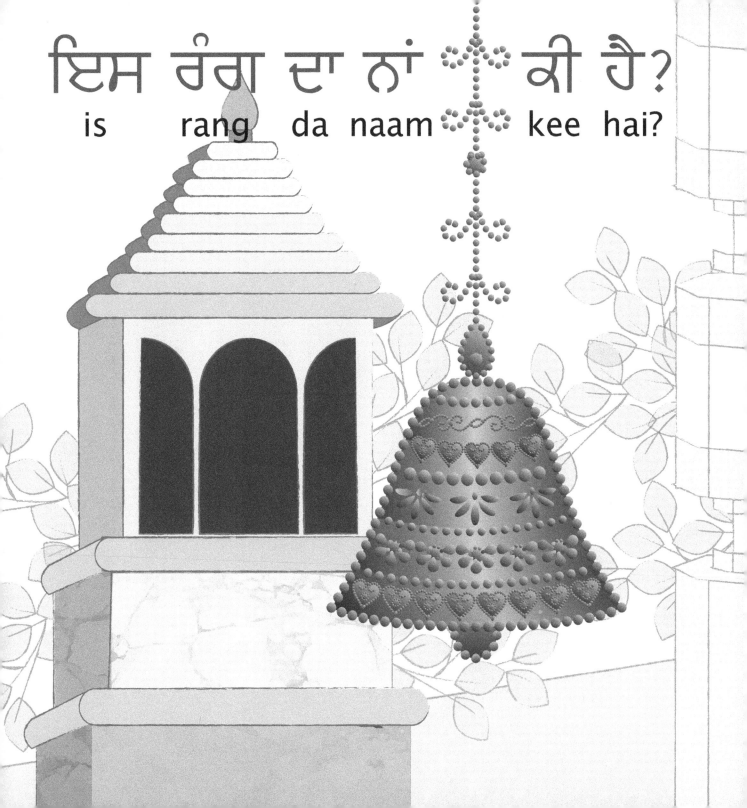

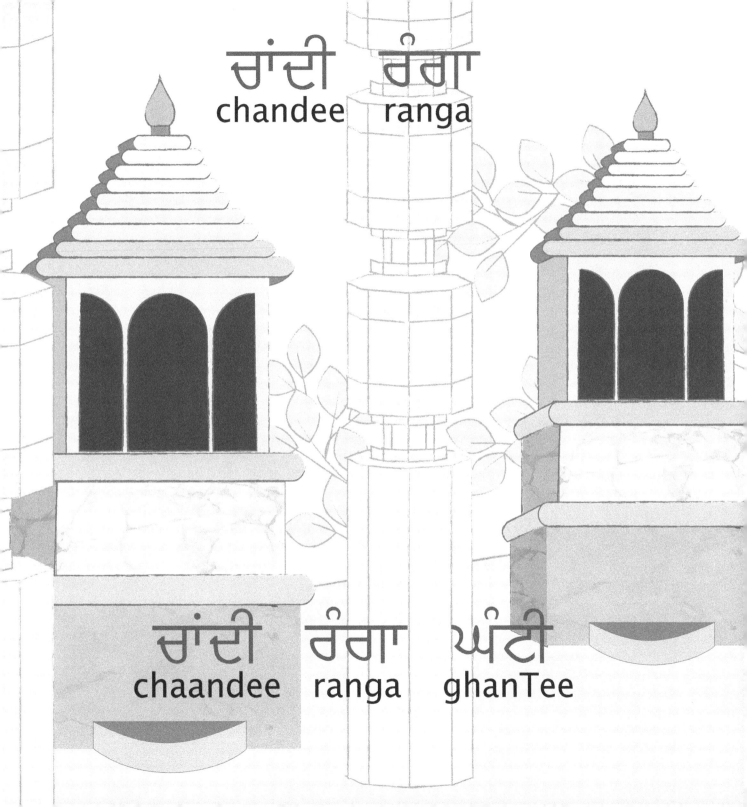

ਚਾਂਦੀ ਰੰਗਾ
chandee ranga

ਚਾਂਦੀ ਰੰਗਾ ਘੰਟੀ
chaandee ranga ghanTee

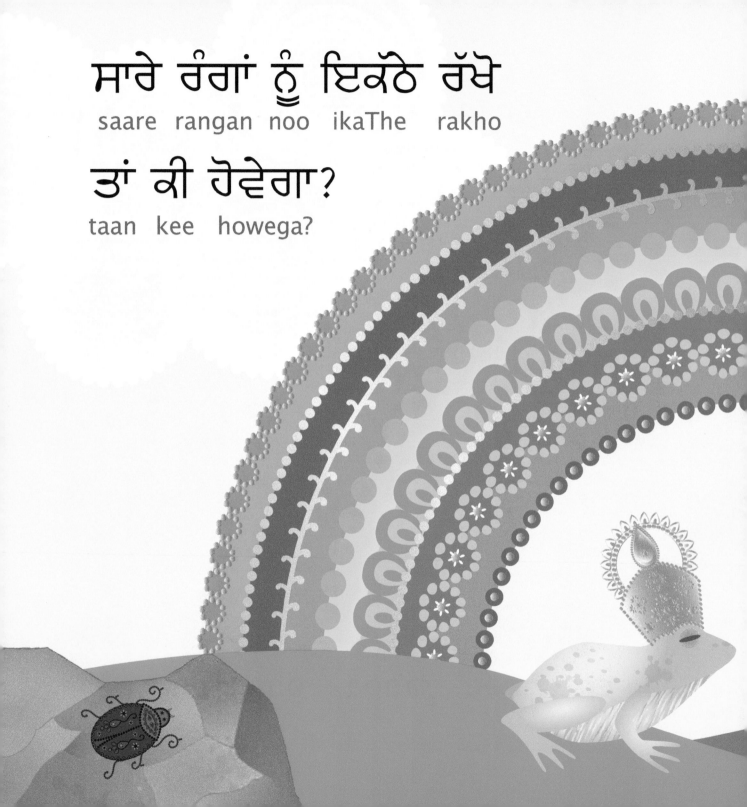

ਸਾਰੇ ਰੰਗਾਂ ਨੂੰ ਇਕੱਠੇ ਰੱਖੋ

saare rangan noo ikaThe rakho

ਤਾਂ ਕੀ ਹੋਵੇਗਾ?

taan kee howega?

ਸਤਰੰਗੀ ਪੀਂਘ
satrangee peengh

ਕਿੰਨੀ ਸੁੰਦਰ ਹੈ! ਹੈ ਨਾ?
kinnee sundar hai! hai na?

ਤੁਹਾਨੂੰ ਕਿਹੜਾ ਰੰਗ ਪਸੰਦ ਹੈ?
tuhanoo kihRa rang pasand hai?

ਲਾਲ

ਹਰਾ

ਗੁਲਾਬੀ

ਸੰਤਰੀ

ਪੀਲਾ

ਨੀਲਾ

ਜਾਮਨੀ

ਸਫੇਦ

ਕਾਲਾ

ਭੂਰਾ

ਸਲੇਟੀ

ਸੁਨਹਿਰ

ਚਾਂਦੀ ਰੰਗਾ

CPSIA information can be obtained
at www.ICGtesting.com
Printed in the USA
LVHW071511050421
683463LV00009B/226